春联挥毫必备

文徵明行书集字春联

张杏明 编

上海书画出版社

《春联挥毫必备》编委会

主编
王立翔

副主编
程　峰

编委
（按姓氏笔画排序）

王立翔　王　剑　吴志国　吴金花
沈浩沈　菊　张杏明　张恒烟
张　忠　陈家红　郑振华　程　峰
雍　琦

出版说明

『爆竹声中一岁除，春风送暖入屠苏。千门万户曈曈日，总把新桃换旧符。』王安石的《元日》诗描绘了一幅宋代的春节风俗图：燃爆竹、饮屠苏酒、换桃符。然而，早在一百年前的五代后蜀孟昶那里，桃符已以一副书为『新年纳余庆，嘉节号长春』的春联悄悄改变了形式与内涵：鲜艳的红纸取代了长方形桃木板，吉祥的联语取代了『神荼』、『郁垒』的名字或画像，其寓意也由原来的驱邪避灾转向了求安祈福。

春节是我国农历年中第一个也是最重要的传统节日，春联在辞旧岁迎新春的同时，也渗进了农业社会人们朴素的生活理想：国泰民安、人寿年丰、家庭和睦、事业顺利。春联对仗的联语不仅是文字的精妙组合与书法的多样呈现，更是人们美好生活祈向的承载。这些生活祈向，虽然穿越古今，却经久不衰，回荡在一代代人的内心深处。作为这些生活祈向的载体，作为从古代派往现代的使者，春联的命运也同样历久弥新。无论大江南北、农村城市，抑或雅俗贵贱、穷达贫富，在喜气盈门的春节里，都不能没有春联的表达与塑造！

我社出版的『春联挥毫必备』系列，集名家名帖之字，成行气贯通之联。一家一帖集成一书，其内容又以类相从编排，不仅从形式到内容上有力地保证了全书的一致性与连贯性，更便于读者有针对性地、分门别类地欣赏、临摹、创作之用。可以说，一编握手中，一切纳眼底，从书法的字体书体，到文字的各种情感表达，及隐藏其后的对生活的深刻理解与美好祈向，都能在本书中找到满意的答案。

上海书画出版社

目录

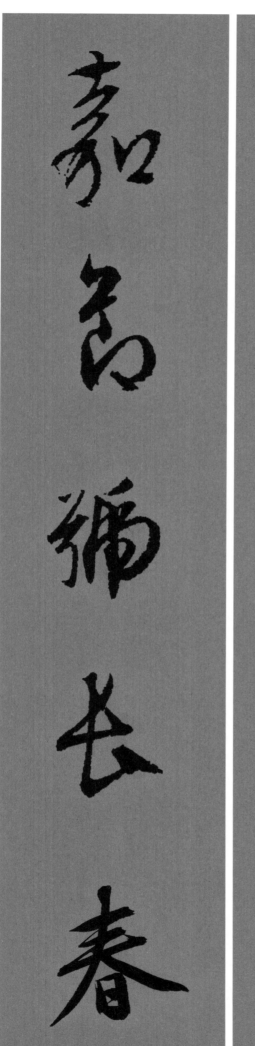
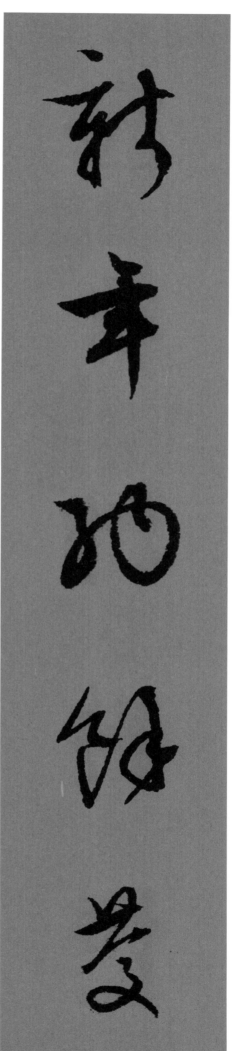

上联 新年纳余庆

下联 嘉节号长春

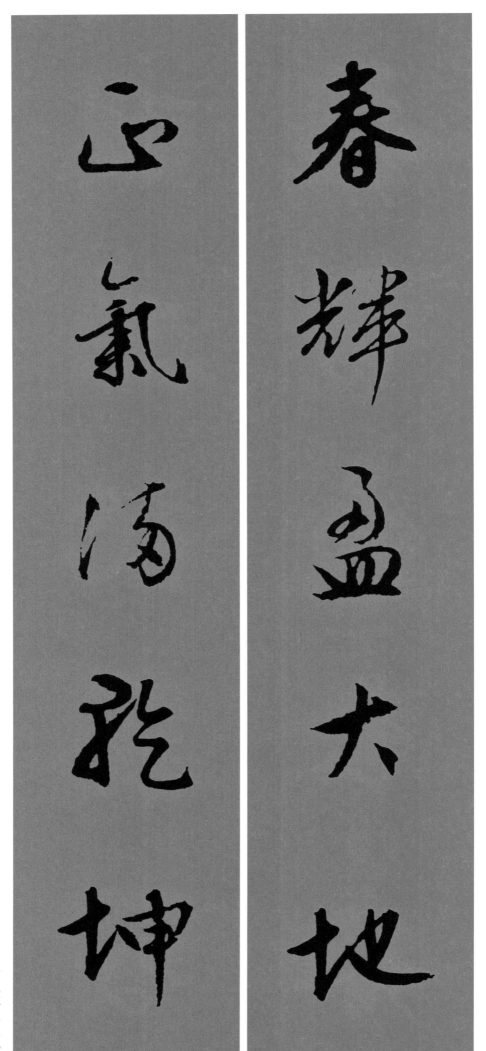

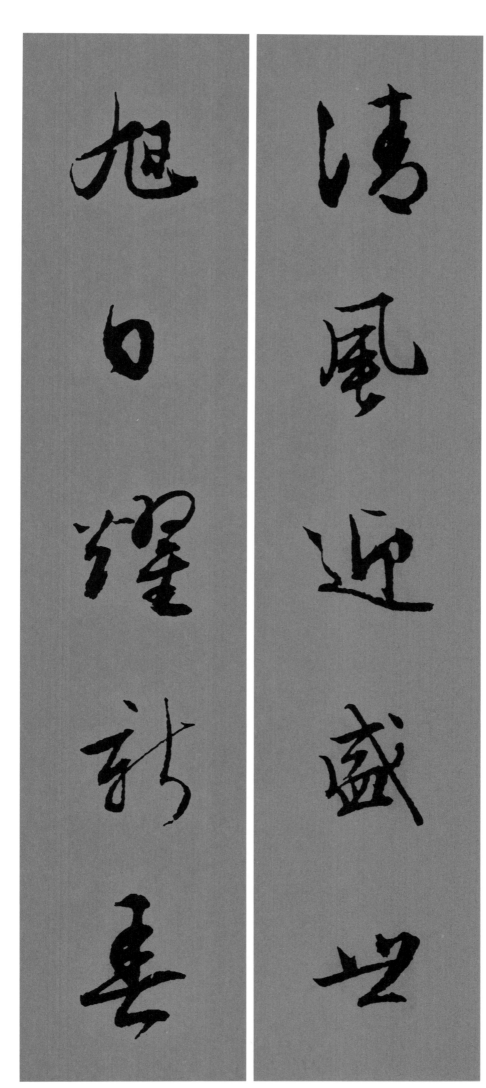

上联 清风迎盛世

下联 旭日耀新春

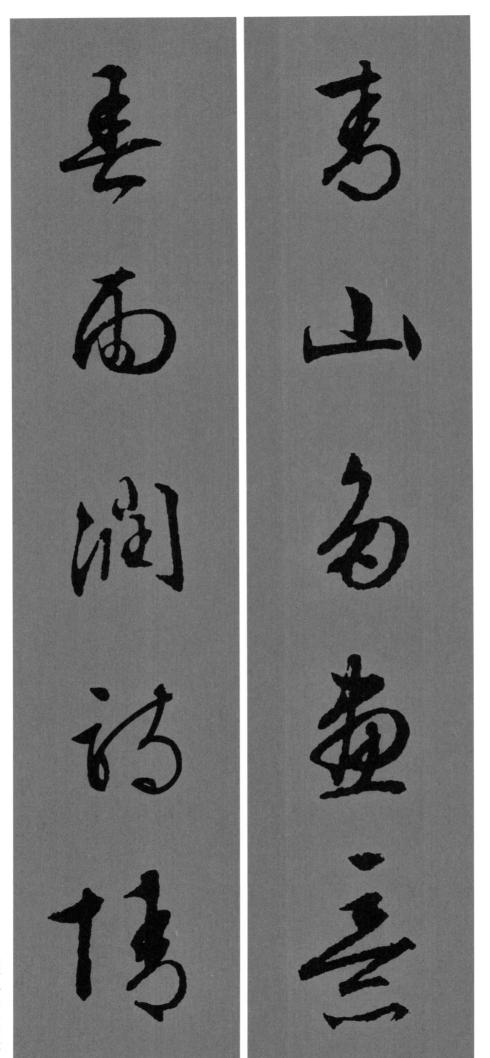

上联 青山多画意
下联 春雨润诗情

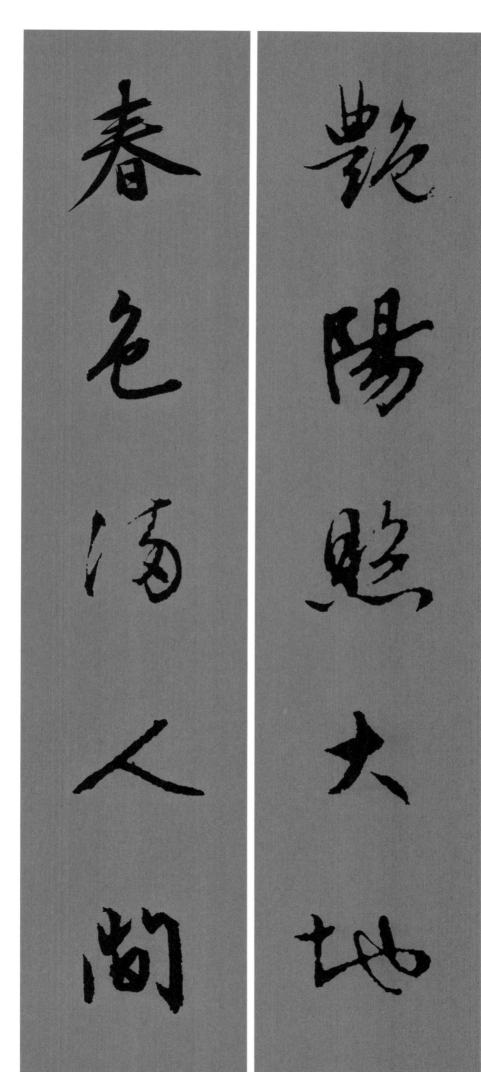

艳阳照大地

春色满人间

上联 艳阳照大地
下联 春色满人间

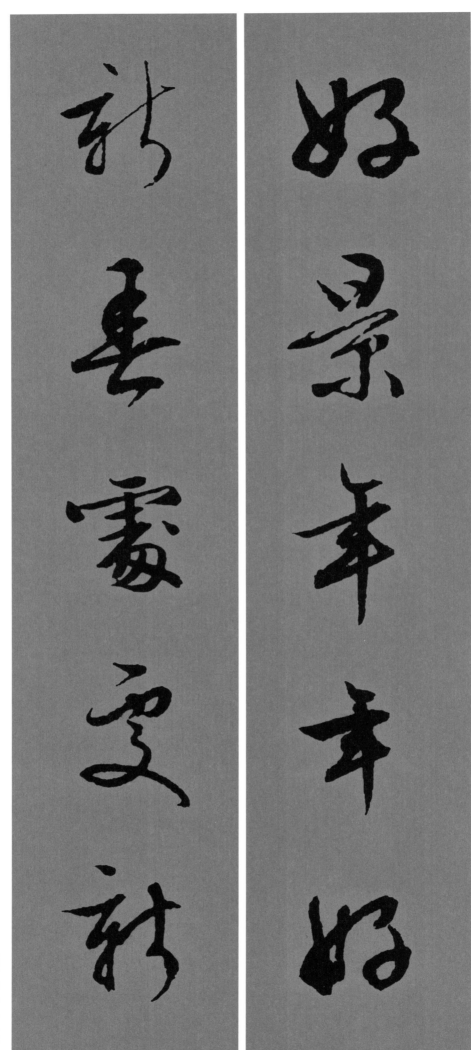

上联　好景年年好
下联　新春处处新

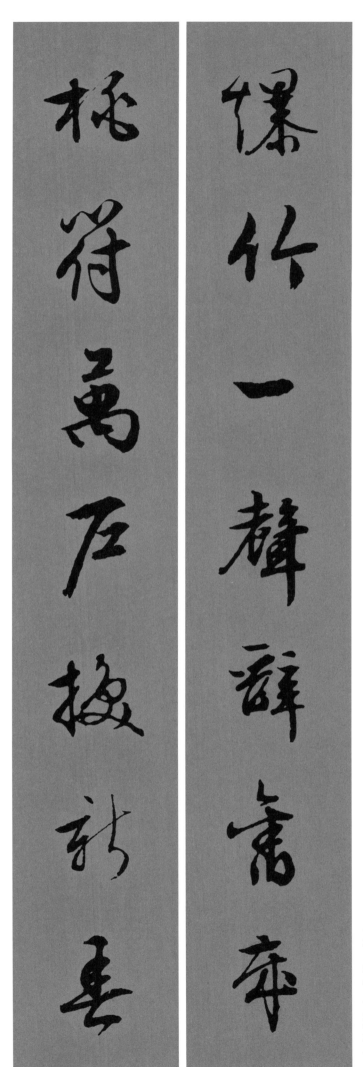

爆竹一声辞旧岁

桃符万户换新春

上联 爆竹一声辞旧岁
下联 桃符万户换新春

春光先到门前柳

新岁初开苑内花

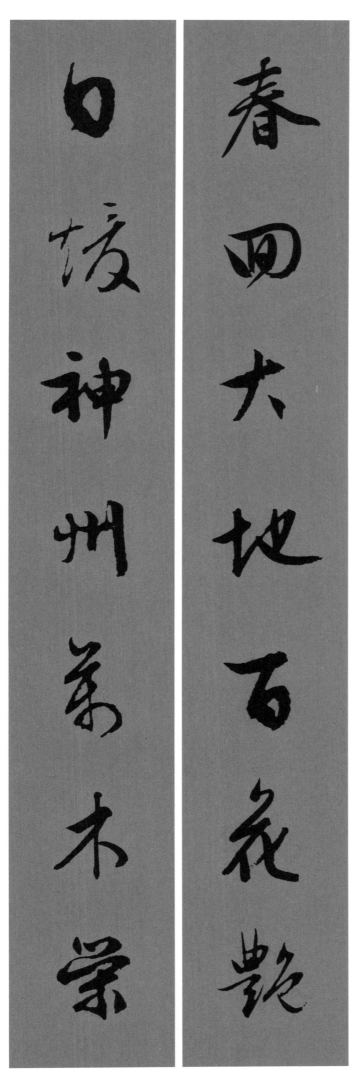

上联 | 春回大地百花艳
下联 | 日暖神州万木荣

飞雪迎春春无画

彩云追月月如盘

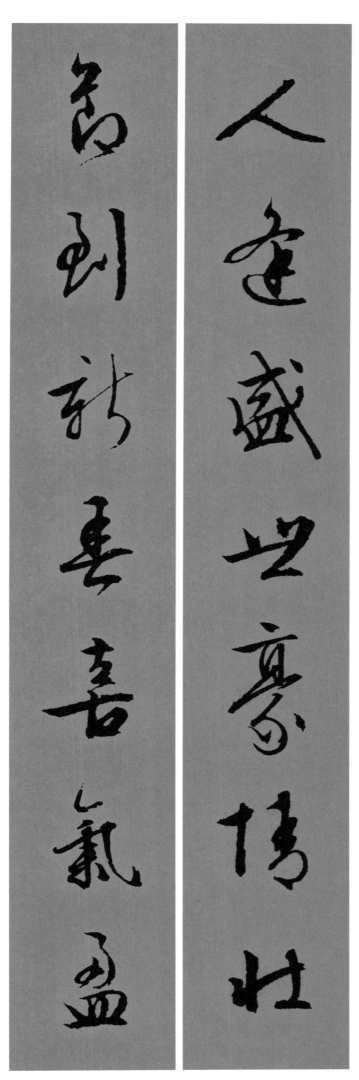

上联 人逢盛世豪情壮

下联 节到新春喜气盈

人有笑颜春不老

室存和气福无量

上联 人有笑颜春不老
下联 室存和气福无边

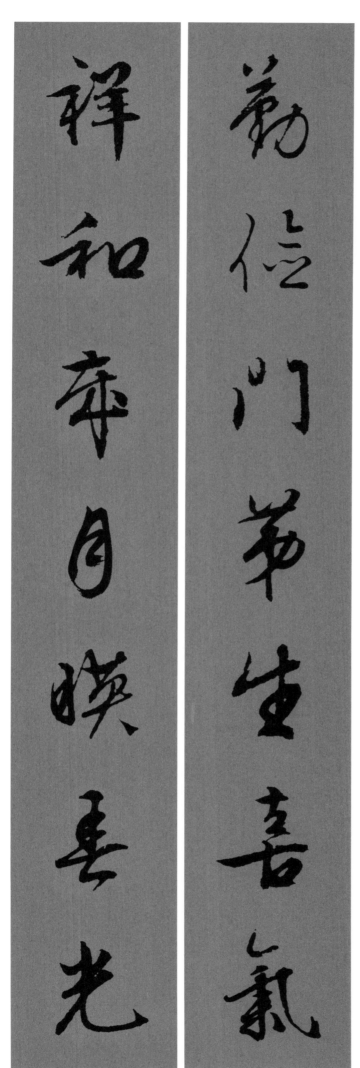

上联｜勤俭门第生喜气

下联｜祥和岁月映春光

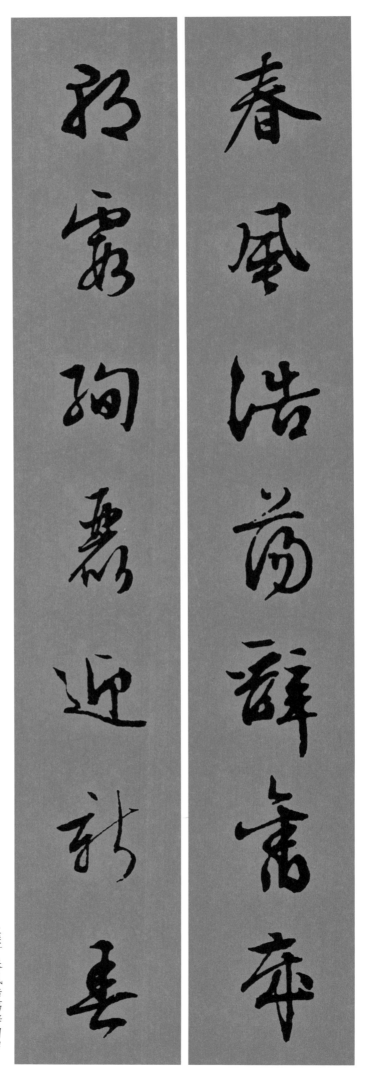

上联｜春风浩荡辞旧岁

下联｜朝霞绚丽迎新春

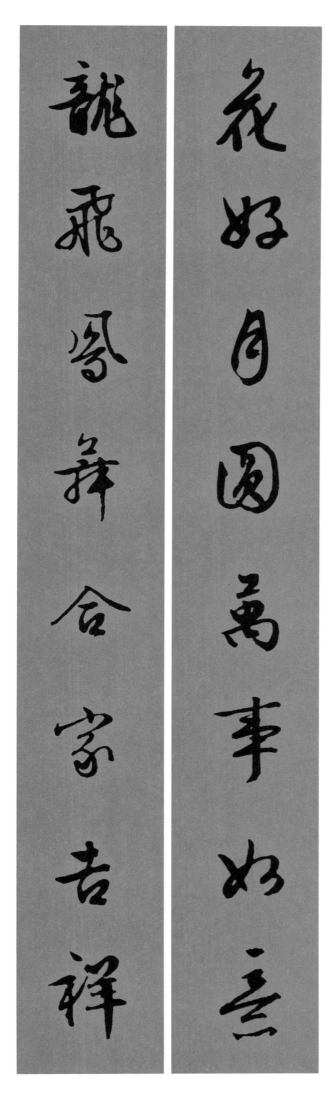

上联 花好月圆万事如意
下联 龙飞凤舞合家吉祥

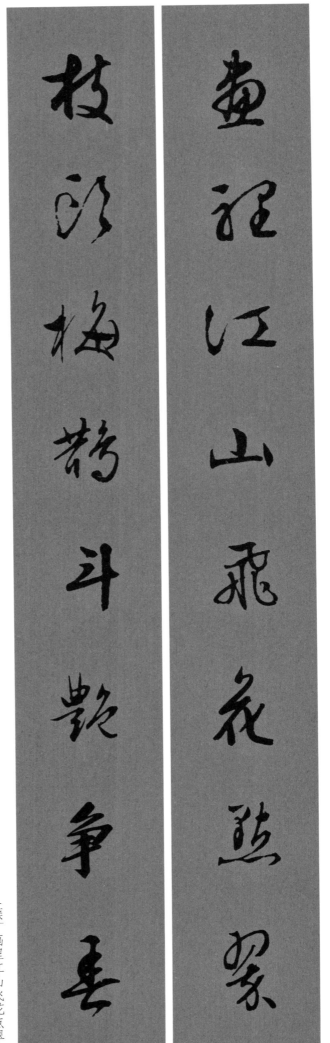

上联 画里江山飞花点翠

下联 枝头梅鹊斗艳争春

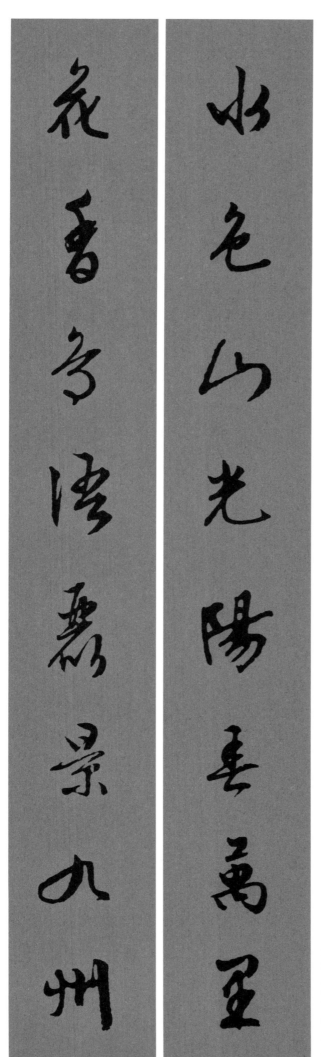

上联　水色山光阳春万里
下联　花香鸟语丽景九州

春风得意草木增秀

时雨润心山河添颜

上联 春风得意草木增秀色
下联 时雨润心山河添笑颜

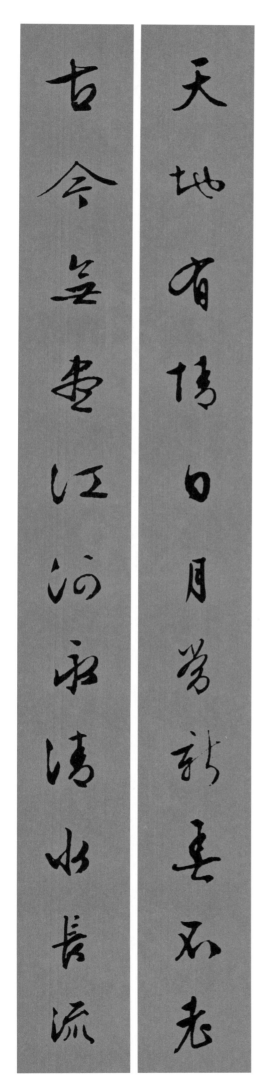

天地有情日月常新春不老

古今无尽江河清水长流

【上联】天地有情日月常新春不老

【下联】古今无尽江河永清水长流

东风迎新岁

瑞雪兆丰年

上联 东风迎新岁
下联 瑞雪兆丰年

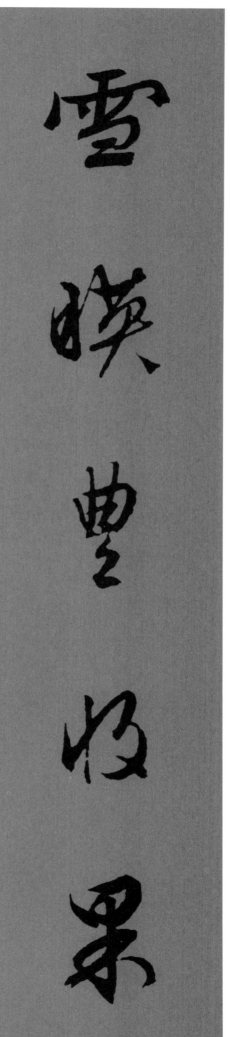

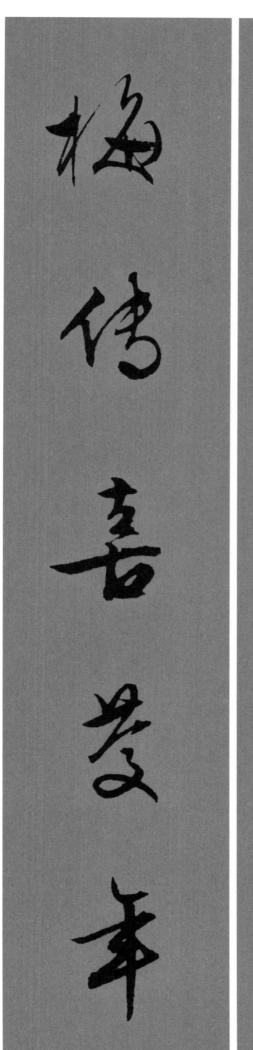

上联—雪映丰收果
下联—梅传喜庆年

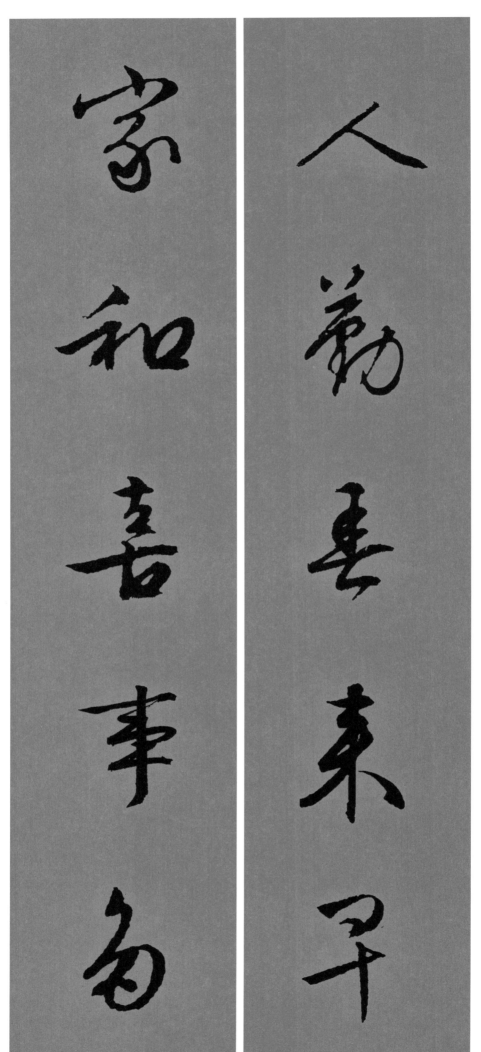

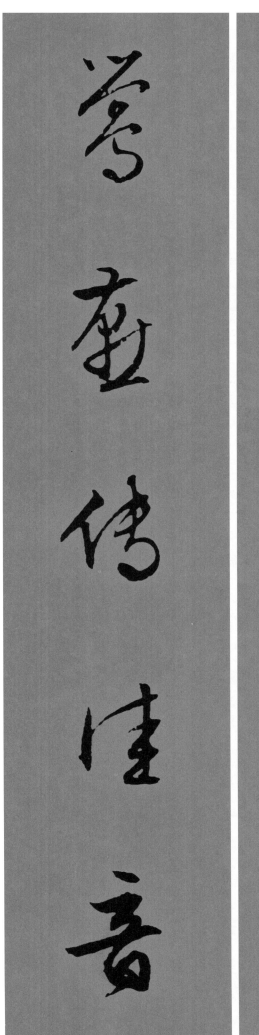
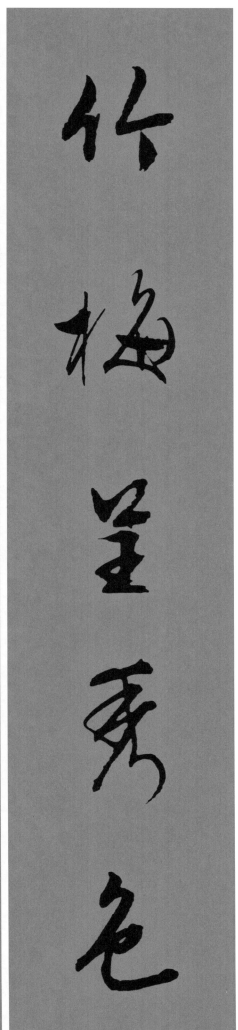

上联 | 竹梅呈秀色
下联 | 莺燕传佳音

改革年头春早到

丰收田野景常新

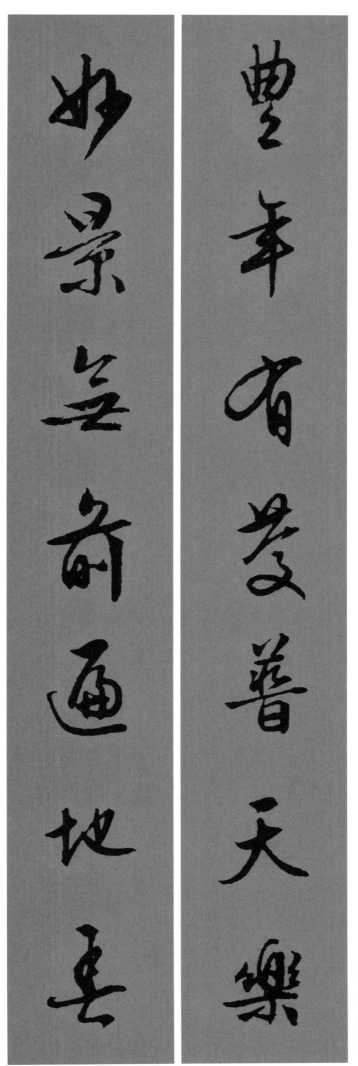

上联｜丰年有庆普天乐

下联｜妙景无前遍地春

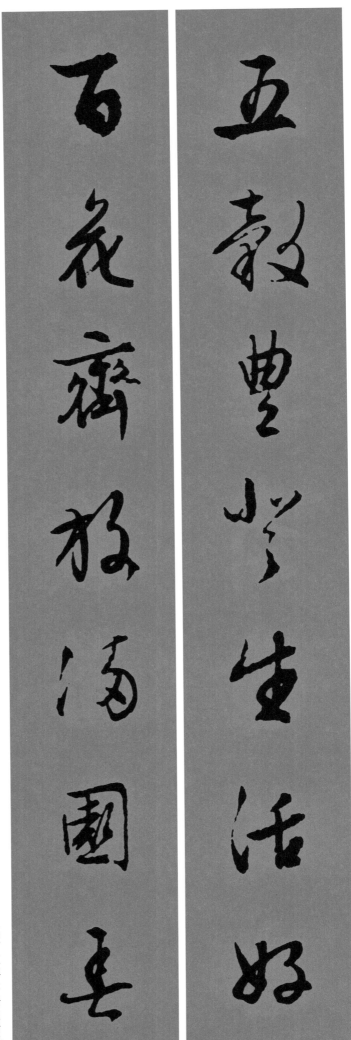

上联一五谷丰登生活好
下联一百花齐放满园春

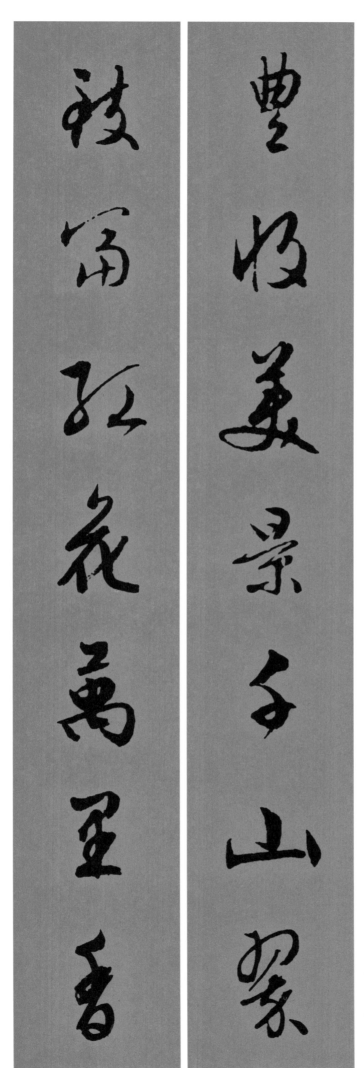

丰收美景千山翠

致富红花万里香

上联 — 丰收美景千山翠
下联 — 致富红花万里香

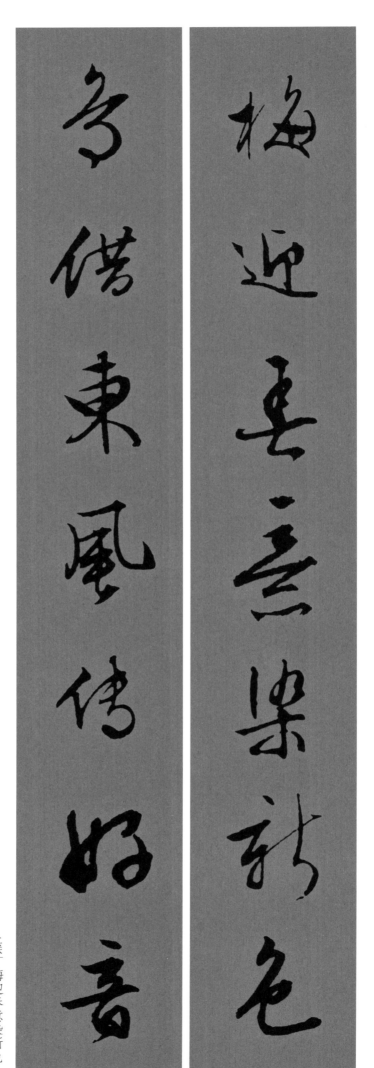

上联 梅迎春意染新色

下联 鸟借东风传好音

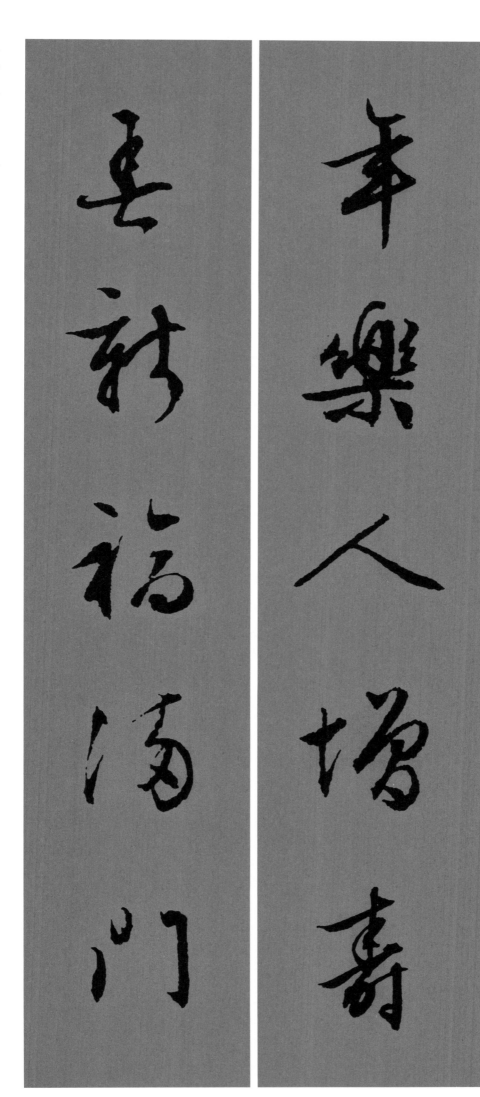

上联——年乐人增寿
下联——春新福满门

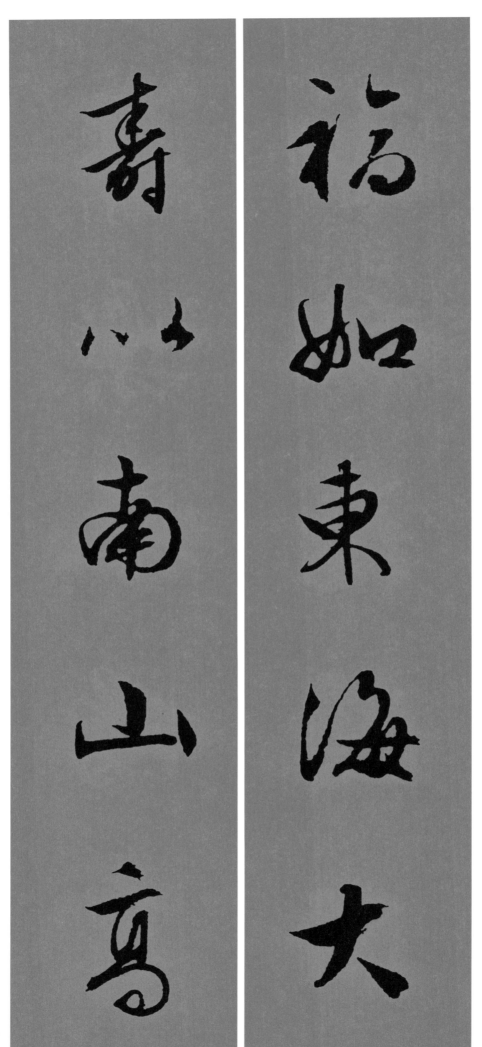

福如东海大

寿比南山高

上联｜福如东海大
下联｜寿比南山高

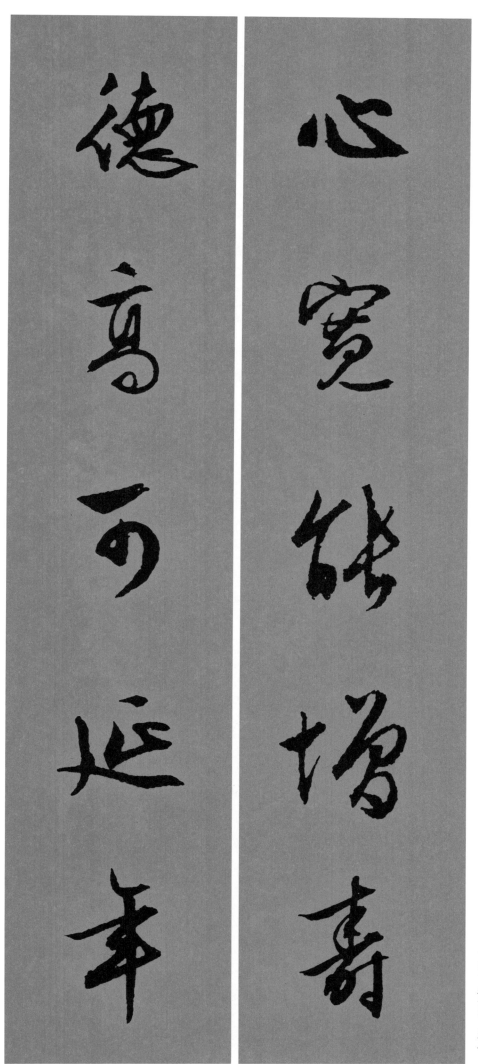

上联一心宽能增寿
下联一德高可延年

上联一心宽能增寿
下联一德高可延年

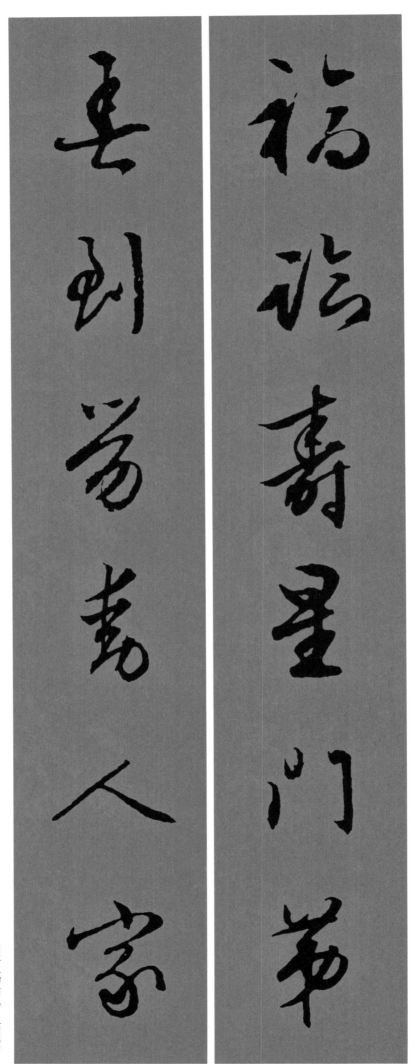

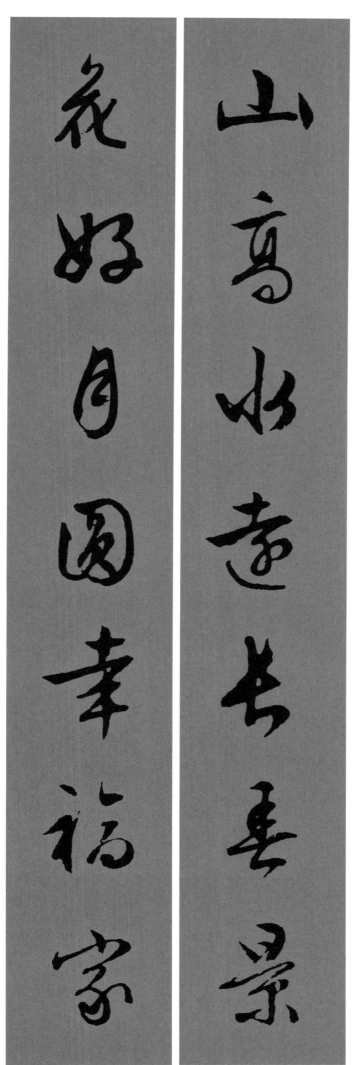

山高水远长春景

花好月圆幸福家

上联｜山高水远长春景

下联｜花好月圆幸福家

天增岁月人增寿

春满乾坤福满门

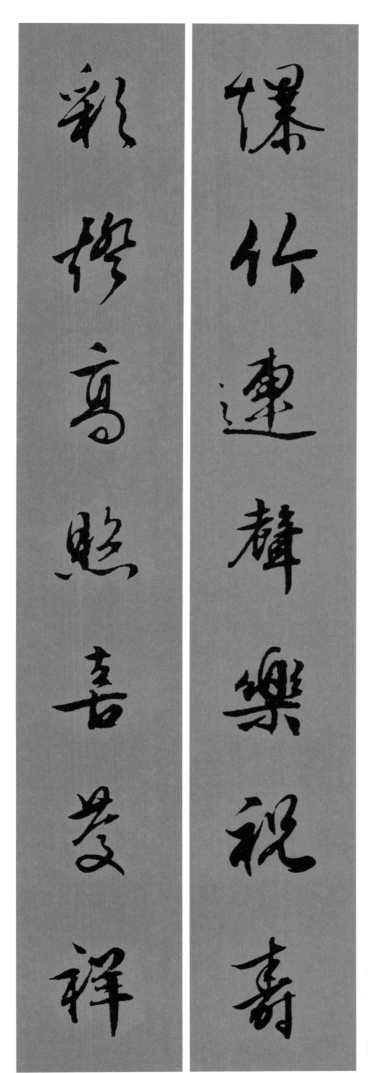

上联｜爆竹连声乐祝寿

下联｜彩灯高照喜庆祥

上联｜爆竹连声乐祝寿

下联｜彩灯高照喜庆祥

文明社會春光好

勤俭人家幸福多

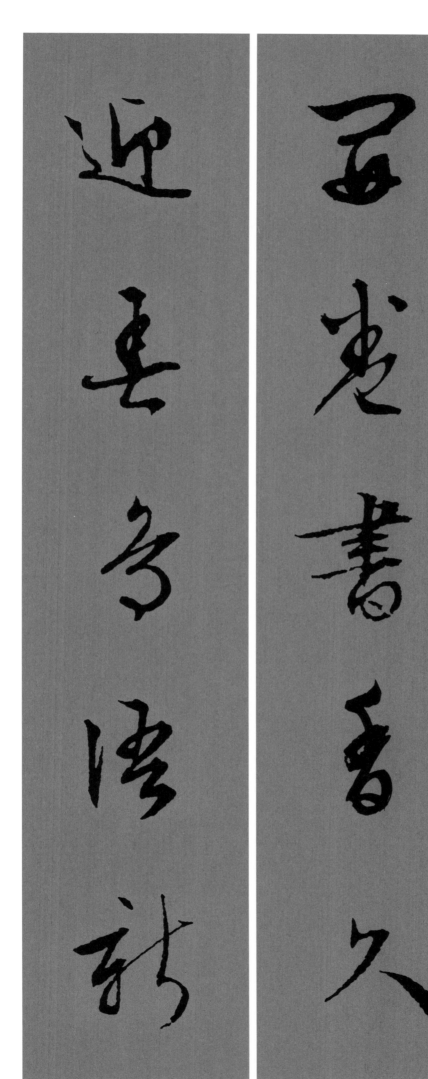

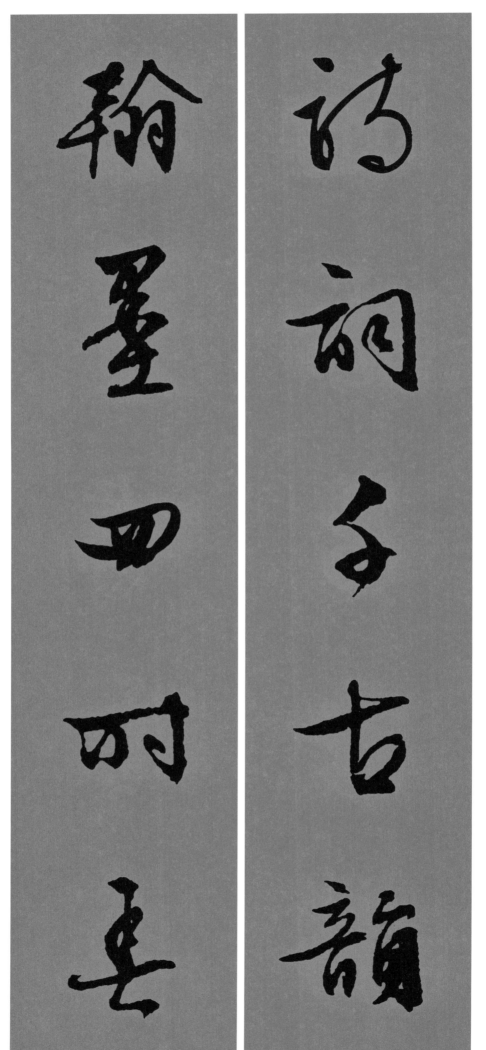

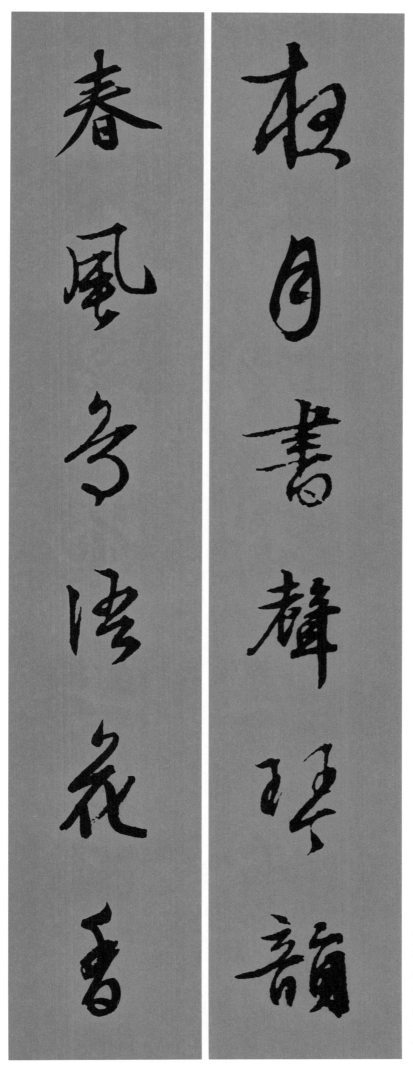

夜月书声琴韵

春风鸟语花香

上联 夜月书声琴韵

下联 春风鸟语花香

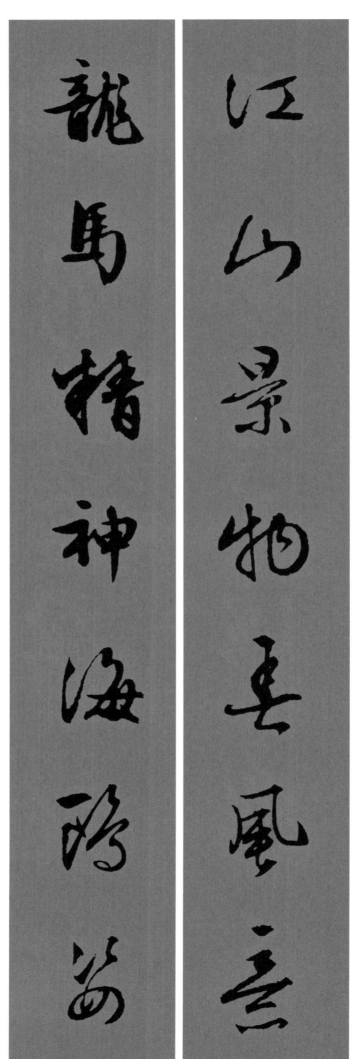

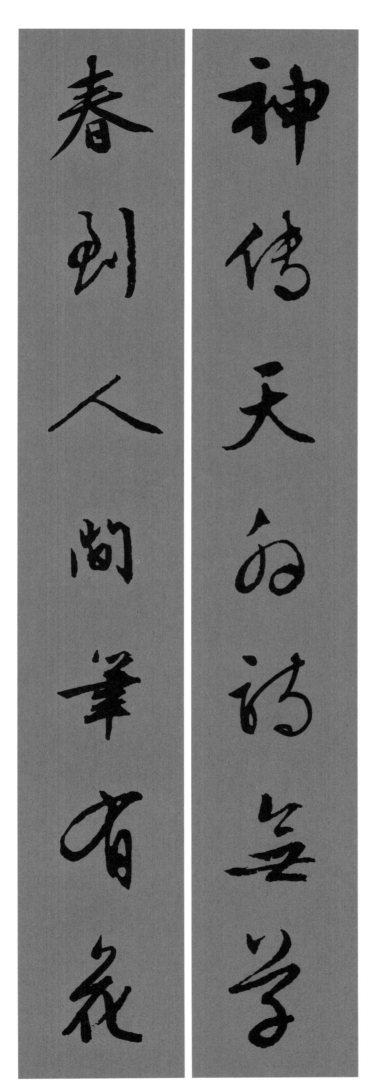

上联｜神传天外诗无草
下联｜春到人间笔有花

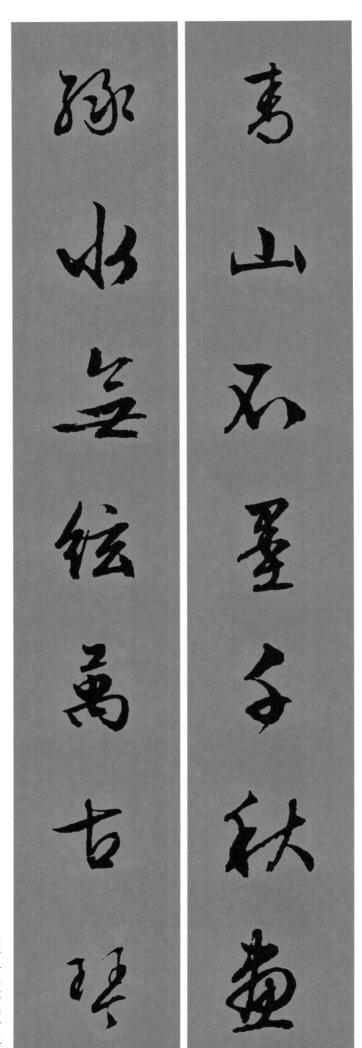

上联 青山不墨千秋画
下联 绿水无弦万古琴

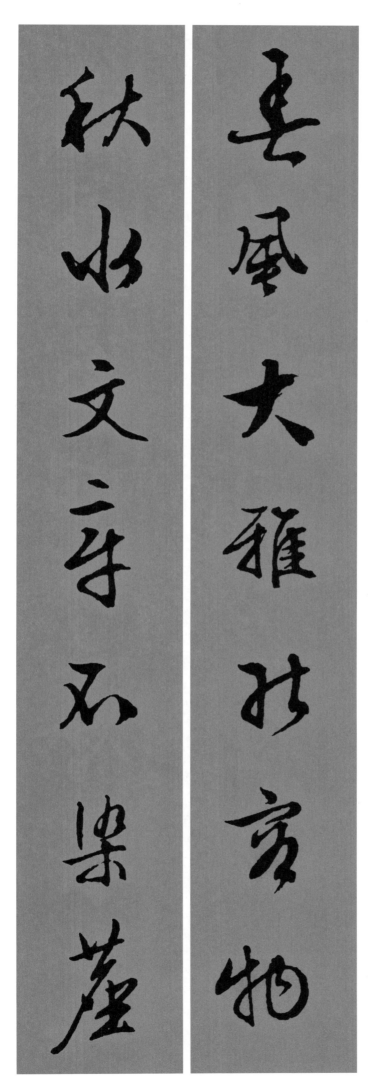

春风大雅能容物

秋水文章不染尘

上联一 春风大雅能容物

下联一 秋水文章不染尘

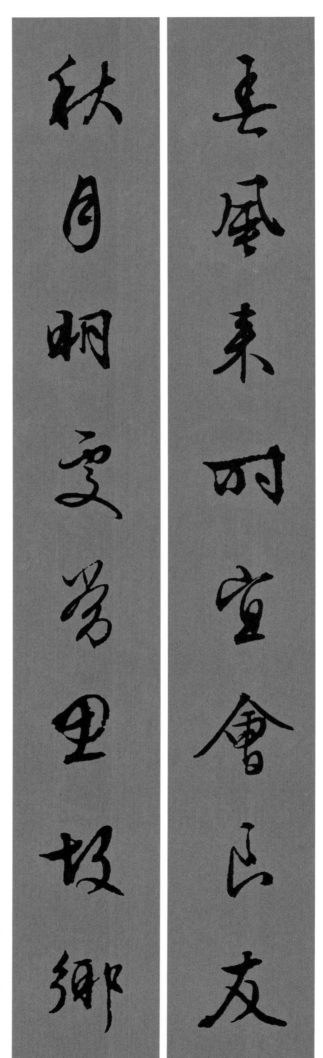

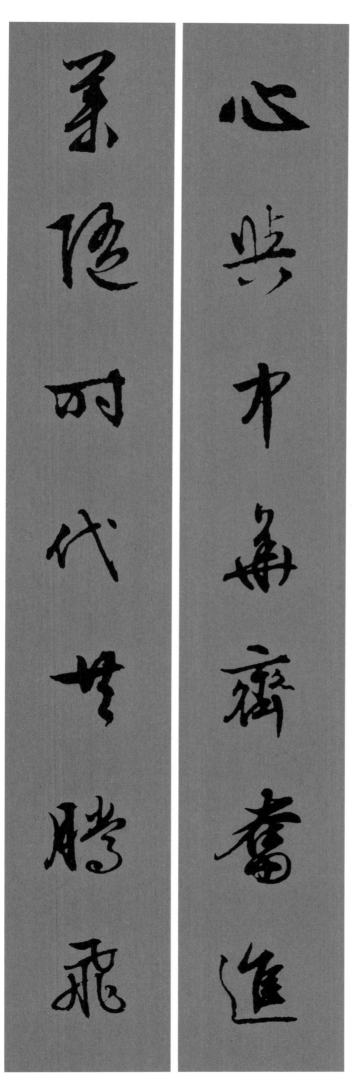

上联｜心与中华齐奋进
下联｜业随时代共腾飞

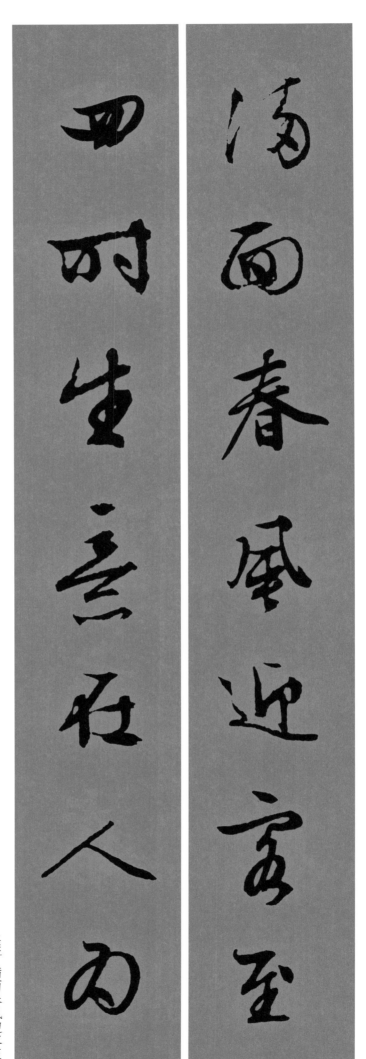

上联|满面春风迎客至
下联|四时生意在人为

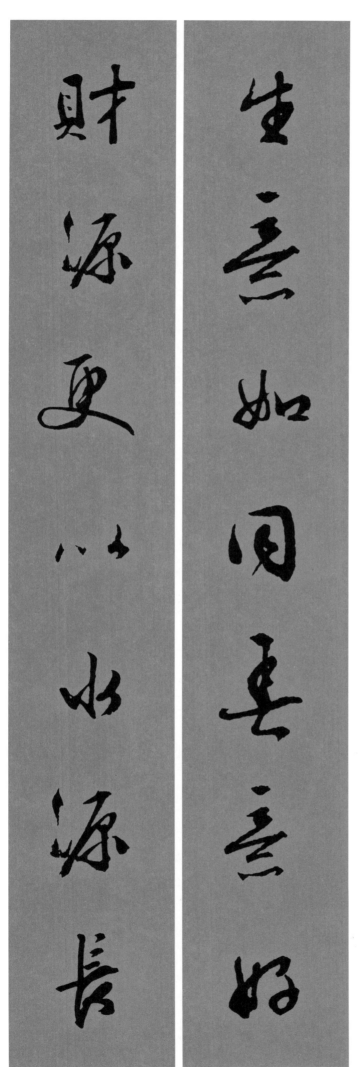

生意如同春意好

财源更比水源长

上联 — 生意如同春意好
下联 — 财源更比水源长

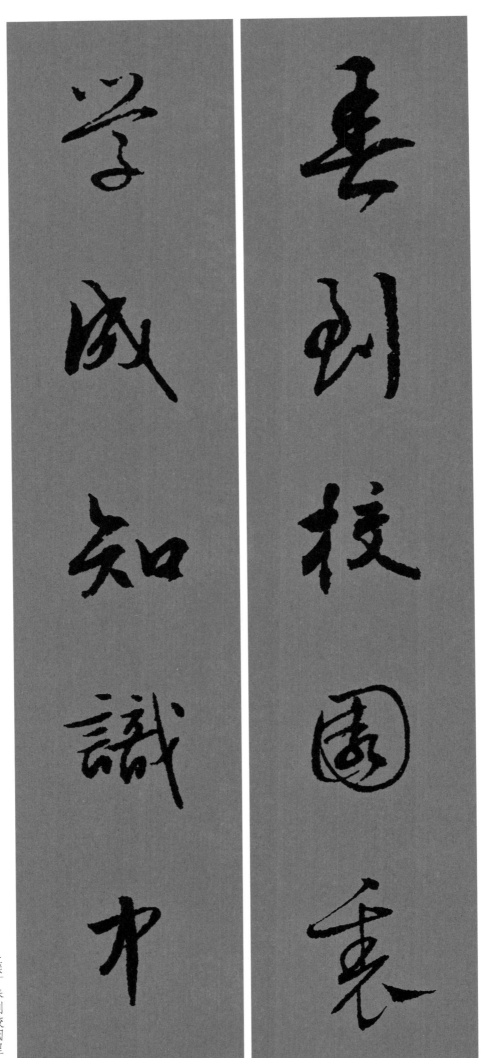

春到校园里

学成知识中

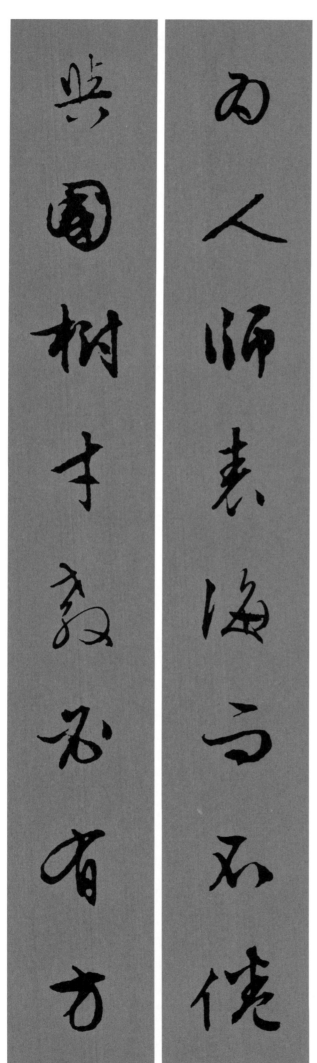

上联 为人师表诲而不倦
下联 与国树才教必有方

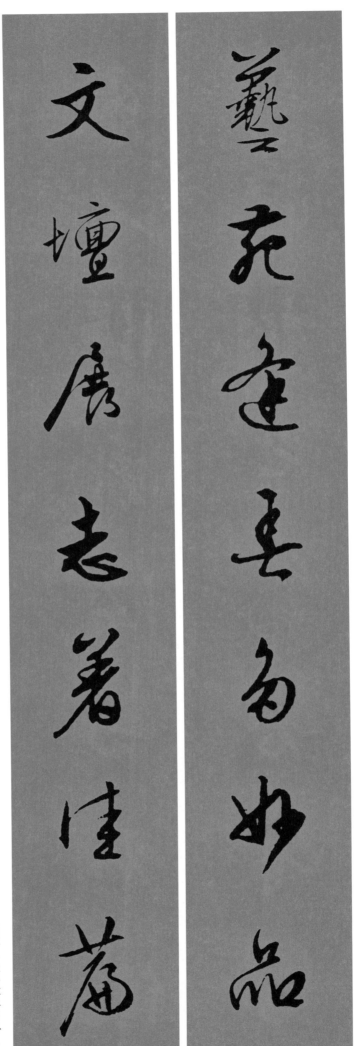

艺苑逢春多妙品

文坛展志著佳篇

上联｜艺苑逢春多妙品
下联｜文坛展志著佳篇

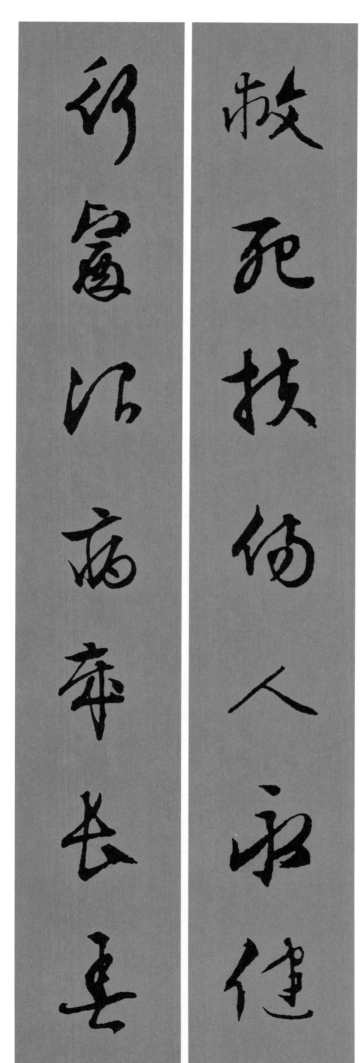

上联—救死扶伤人永健

下联—行医治病岁长春

上联—救死扶伤人永健
下联—行医治病岁长春

绿水青山华佗有术

春风杨柳扁鹊再生

上联｜绿水青山华佗有术
下联｜春风杨柳扁鹊再生

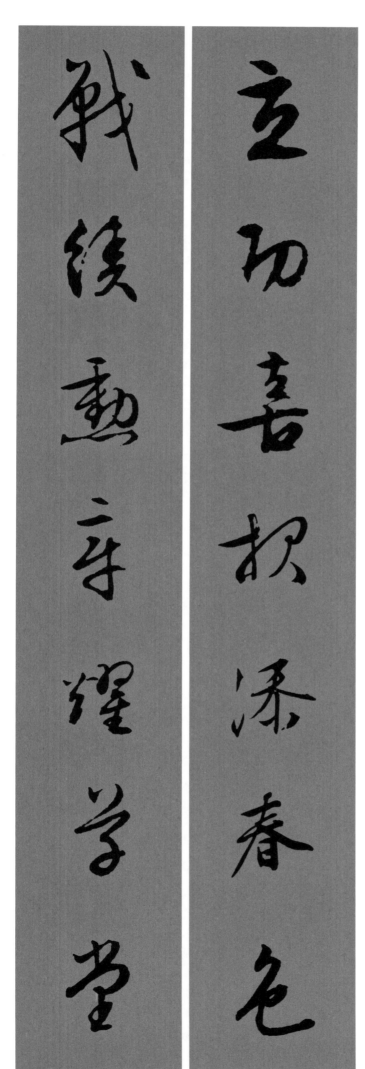

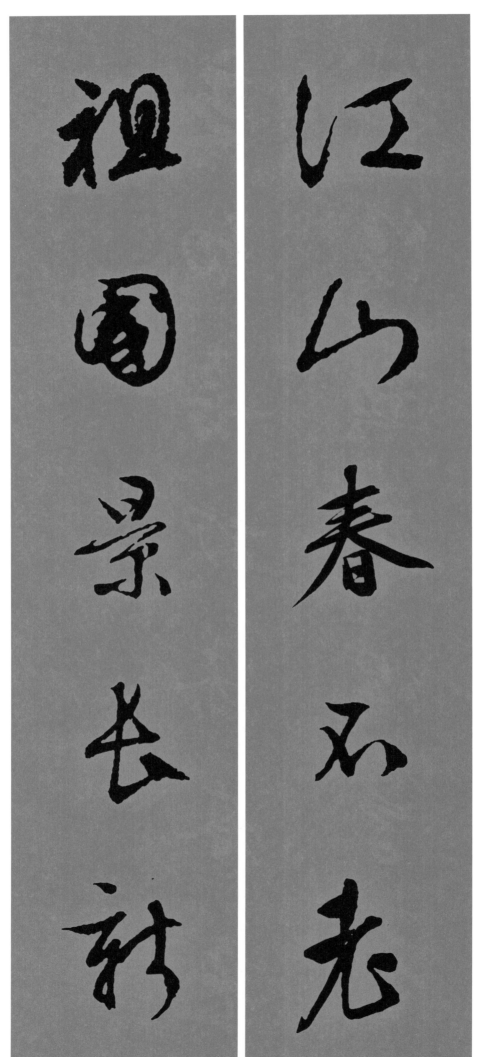

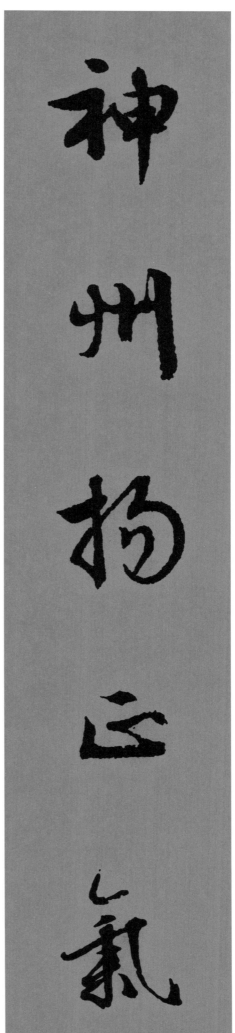

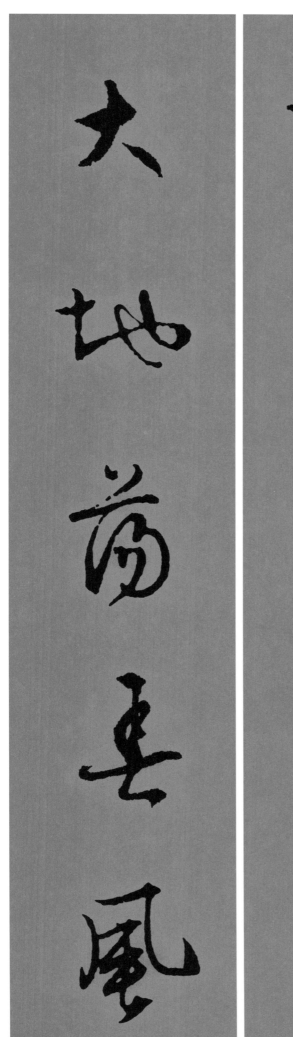

神州扬正气

大地荡春风

上联｜神州扬正气
下联｜大地荡春风

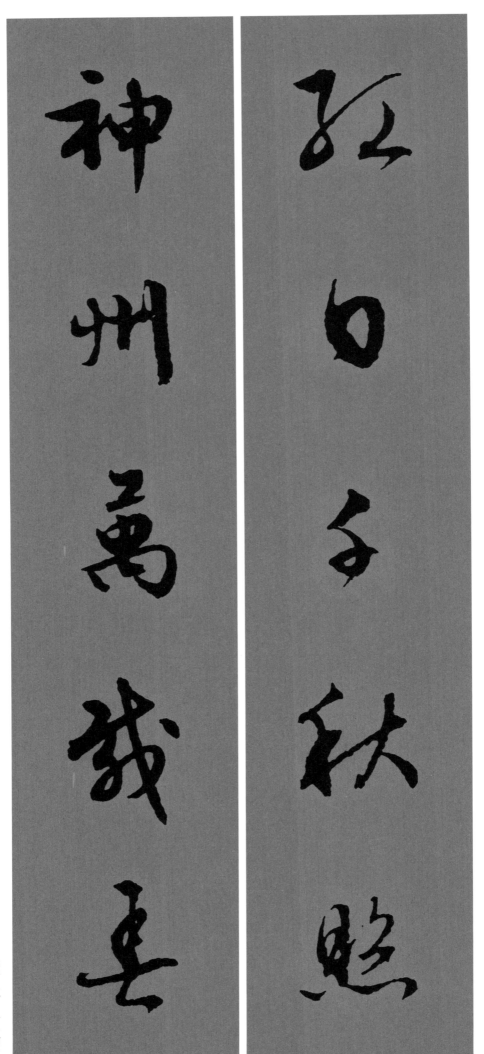

上联 红日千秋照
下联 神州万载春

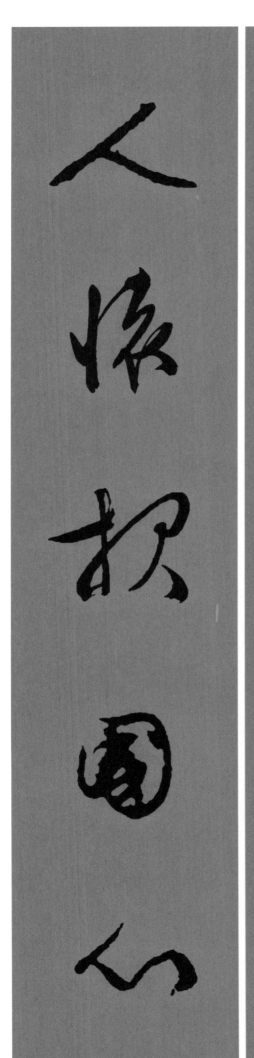
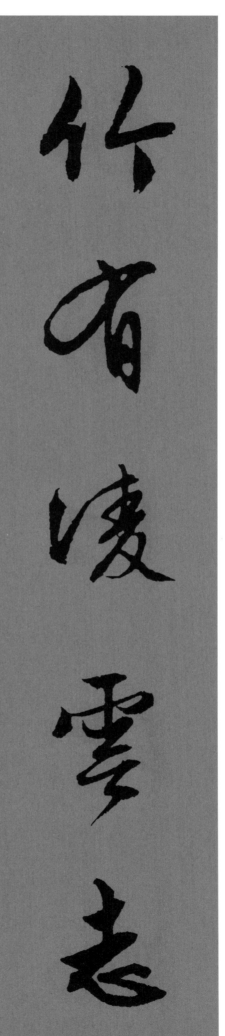

上联｜竹有凌云志

下联｜人怀报国心

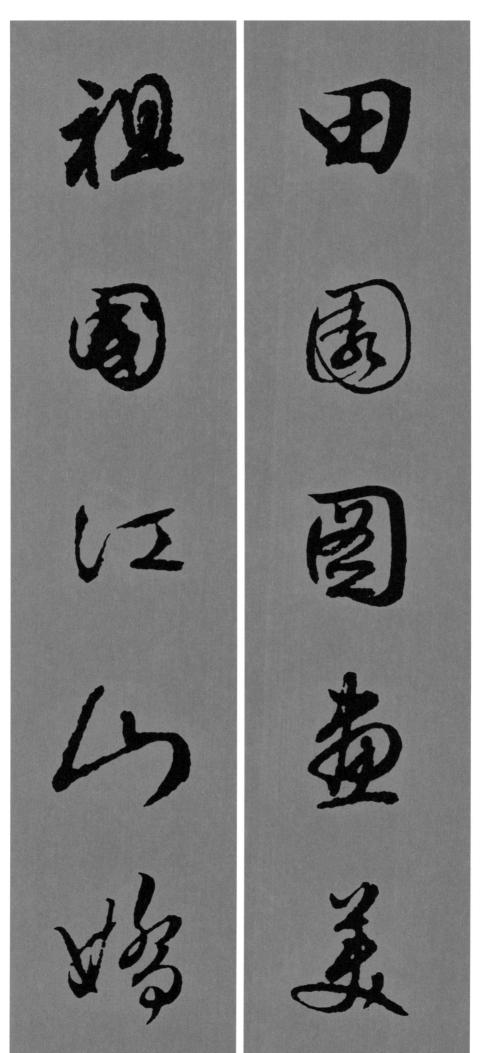

上联 | 田园图画美
下联 | 祖国江山娇

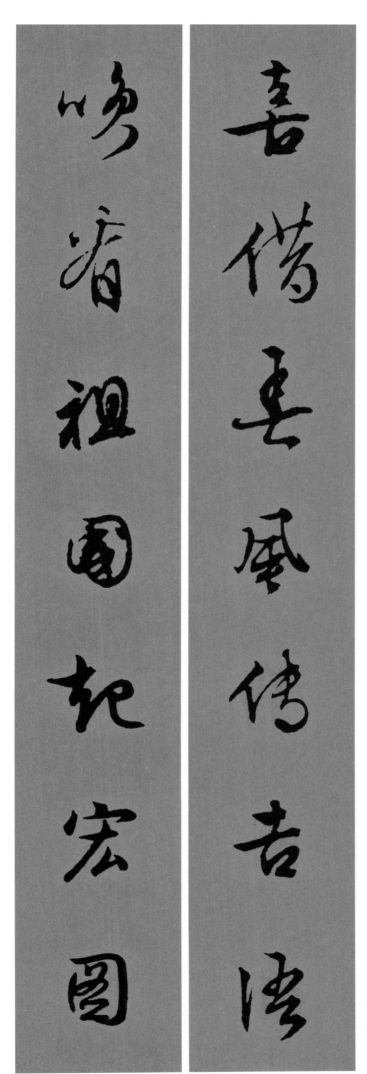

丽日祥云承盛世

和风福气载新春

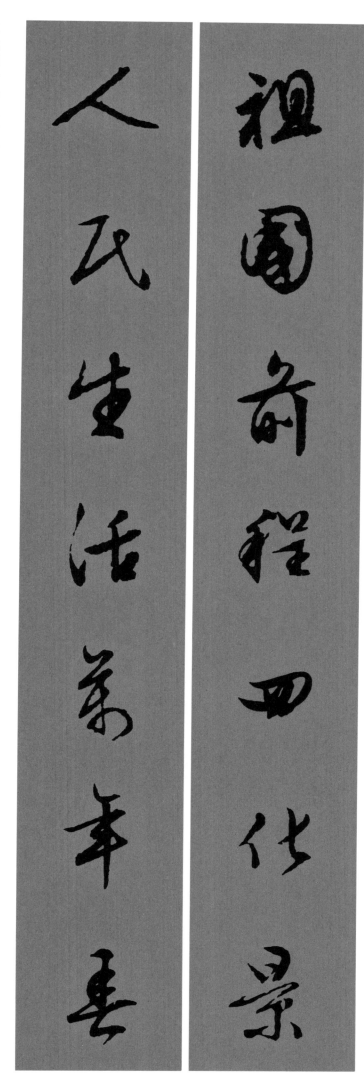

上联｜祖国前程四化景

下联｜人民生活万年春

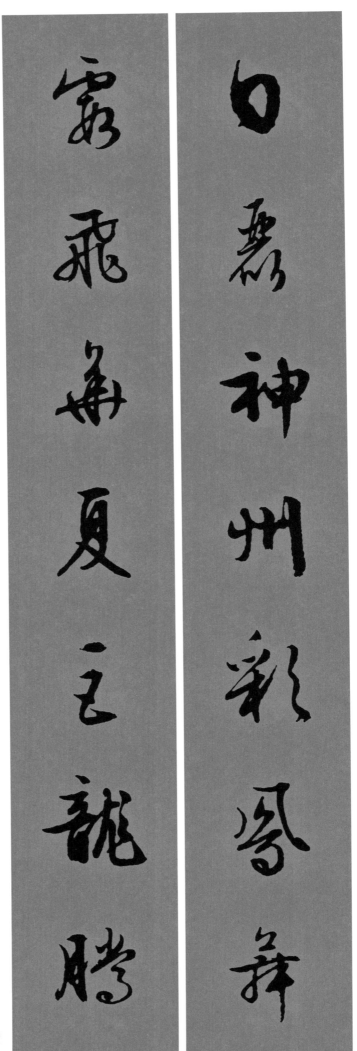

上联―日丽神州彩凤舞

下联―霞飞华夏巨龙腾

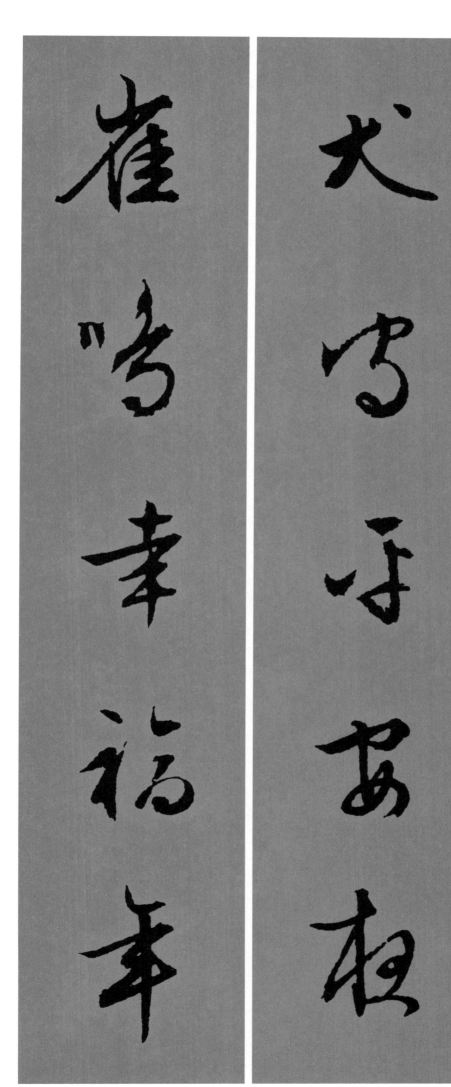

上联 — 犬守平安夜
下联 — 雀鸣幸福年

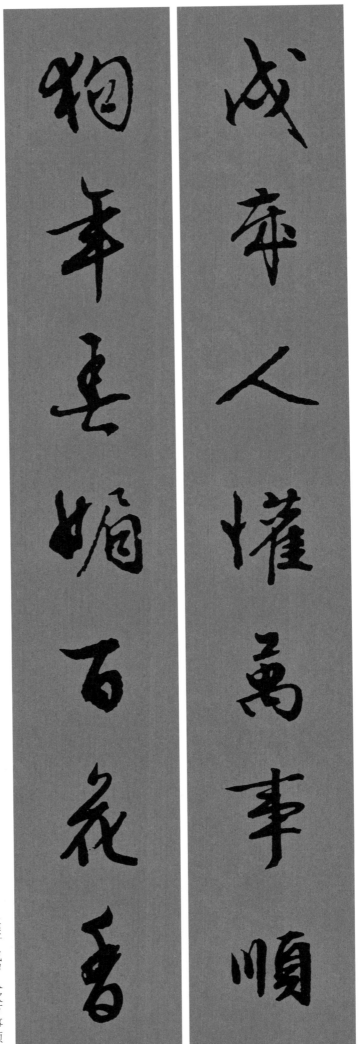

上联｜戌岁人欢万事顺

下联｜狗年春媚百花香

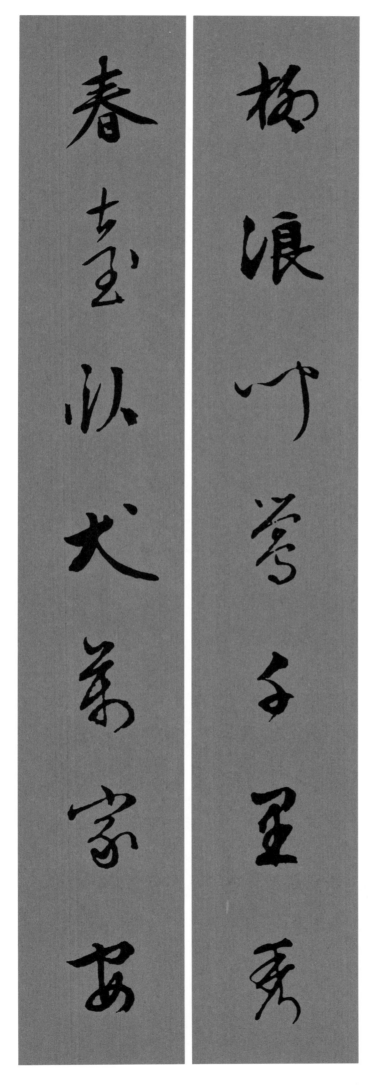

上联｜柳浪闻莺千里秀

下联｜春台卧犬万家安

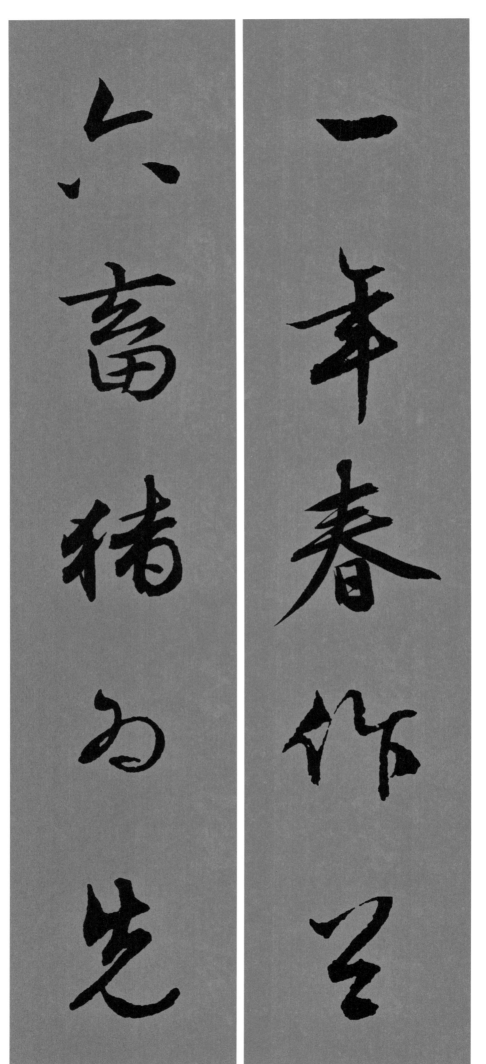

上联一年春作首
下联六畜猪为先

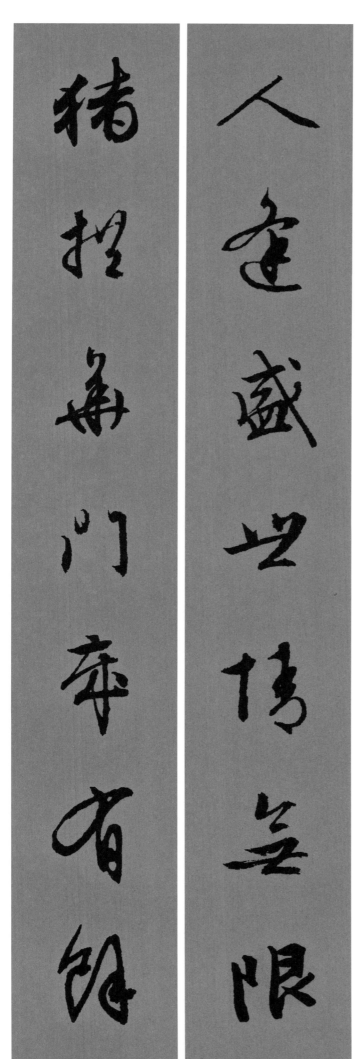

人逢盛世情无限
猪拱华门岁有余

上联 人逢盛世情无限
下联 猪拱华门岁有余

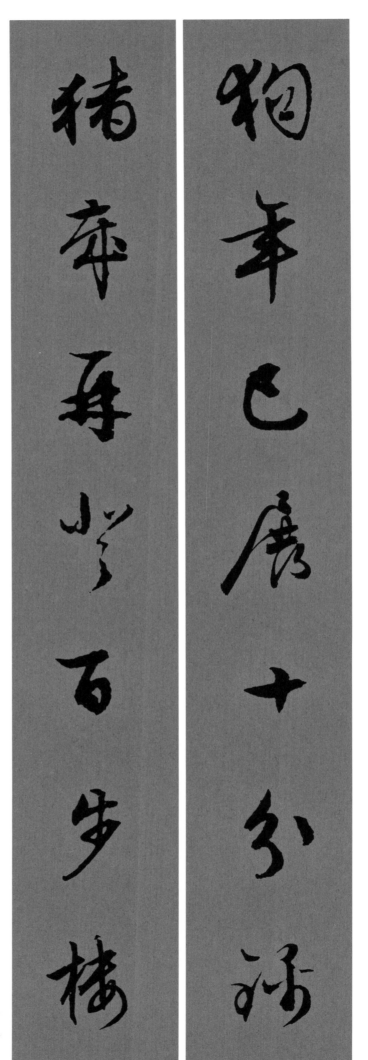

狗年已展十分锦

猪岁再登百步楼

上联　狗年已展十分锦

下联　猪岁再登百步楼

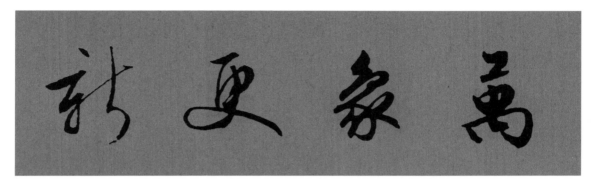

横披｜ 万象更新

横披｜ 春华秋实

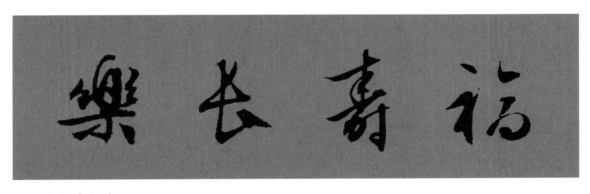

横披｜ 福寿长乐

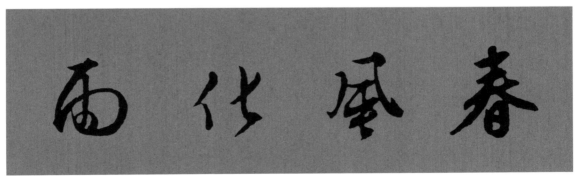

横披｜ 春风化雨

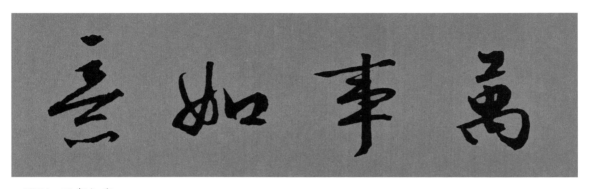

横披｜ 万事如意

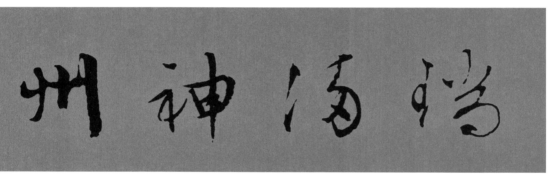

横披｜ 瑞满神州

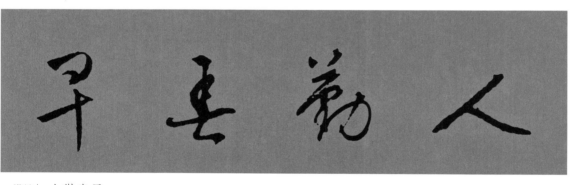

横披｜ 人勤春早

小贴士

我国的第一副春联

五代后蜀主孟昶的"新年纳余庆，嘉节号长春"是我国的第一副春联。上联的大意是：新年享受着先代的遗泽。下联的大意是：佳节预示着春意常在。

图书在版编目(CIP)数据

文徵明行书集字春联/张杏明编.——上海:上海书画出
版社，2019.1
（春联挥毫必备）
ISBN 978-7-5479-1918-7

Ⅰ．①文… Ⅱ．①张… Ⅲ．①行书－法帖－中国－
明代 Ⅳ．①J292.26

中国版本图书馆CIP数据核字(2018)第242222号

文徵明行书集字春联
春联挥毫必备

张杏明　编

责任编辑	张恒烟
审　　读	陈家红
责任校对	林　晨
技术编辑	包赛明

出版发行	上 海 世 纪 出 版 集 团 ⑧ 上海书画出版社
地址	上海市延安西路593号　200050
网址	www.ewen.co www.shshuhua.com
E-mail	shcpph@163.com
制版	上海文高文化发展有限公司
印刷	浙江海虹彩色印务有限公司
经销	各地新华书店
开本	787×1092　1/12
印张	6.67
版次	2019年1月第1版　2019年1月第1次印刷
印数	0,001-4,000

书号	**ISBN 978-7-5479-1918-7**
定价	**28.00元**

若有印刷、装订质量问题，请与承印厂联系